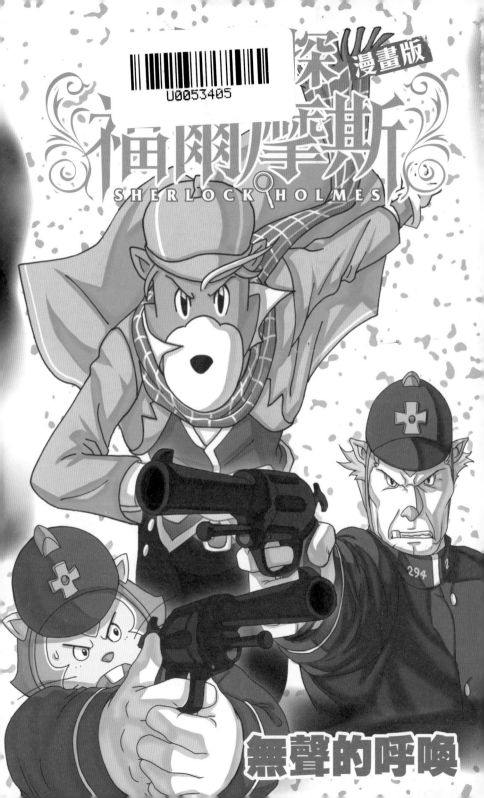

CONTENTS

無聲的呼喚

第1話　小鎮的巡警 3

附錄　成語小遊戲① 27

第2話　觀鳥的女孩 29

附錄　成語小遊戲② 49

第3話　證言的漏洞 51

附錄　成語小遊戲③ 71

第4話　圖案的秘密 73

附錄　成語小遊戲④ 94

第5話　無聲的呼喚 95

附錄　成語小遊戲⑤ 123

附錄　科學小知識 124

附錄　數學小遊戲 127

大偵探 漫畫版

福爾摩斯

SHERLOCK HOLMES

4

5

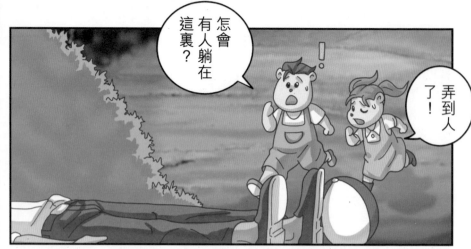

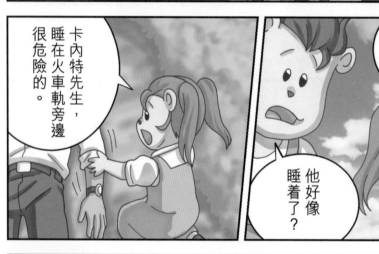

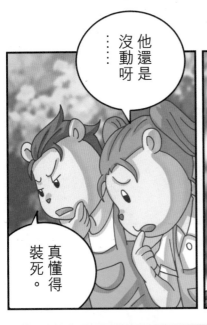

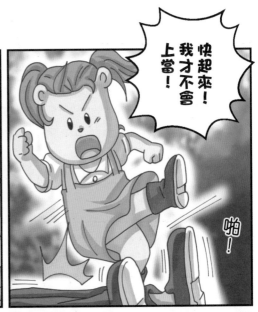

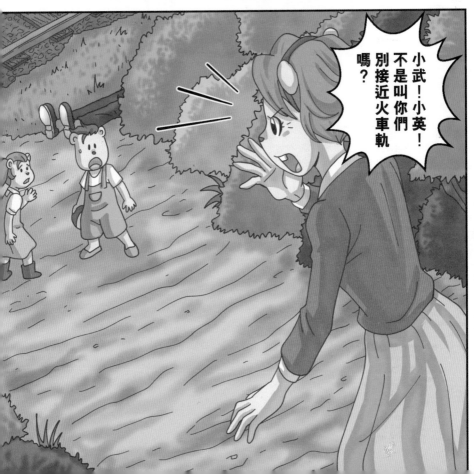

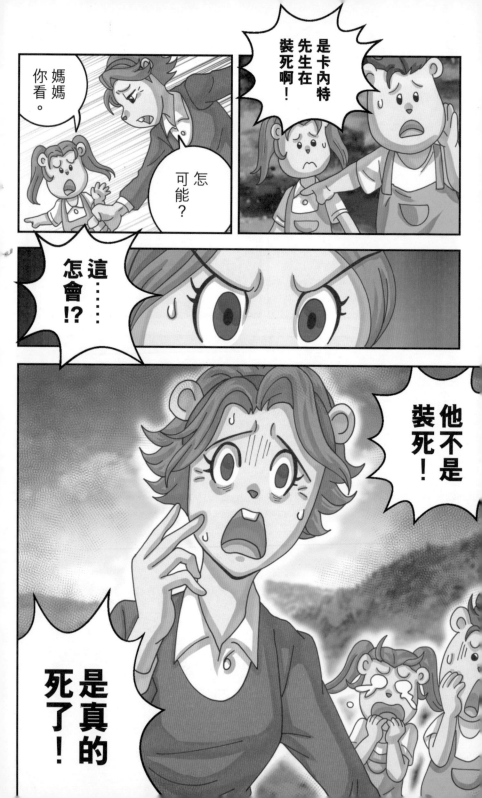

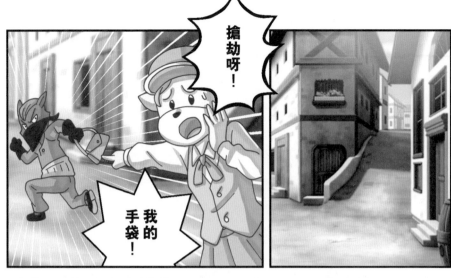

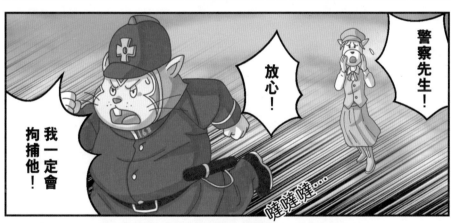

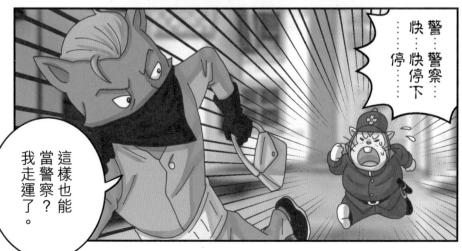

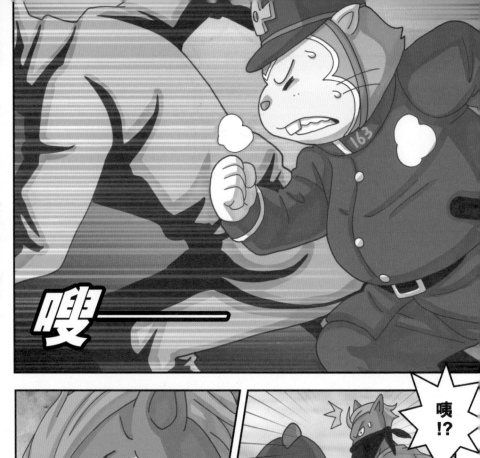

嘎……嘎……布烈治……幸好……有你在……

每次都是我出手，沃德你也要多加鍛煉呀。

我……會好好反省……

對了，你怎麼會過來的？

是上頭指示我們去處理一宗命案。

命案？

咦，他不是卡內特嗎？

是鄰鎮的黑幫分子，怎會死在這裏？

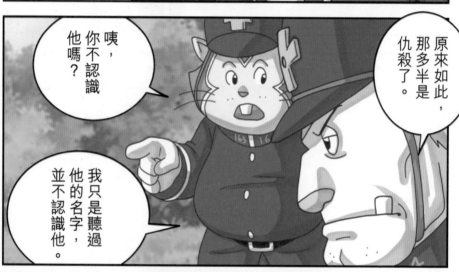

原來如此，那多半是仇殺了。

咦，你不認識他嗎？

我只是聽過他的名字，並不認識他。

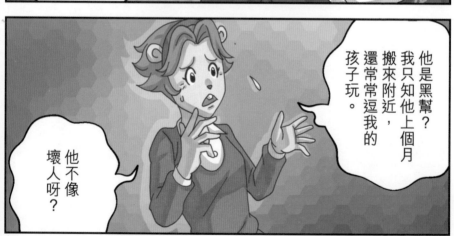

他是黑幫？我只知他上個月搬來附近，還常常逗我的孩子玩。

他不像壞人呀？

14

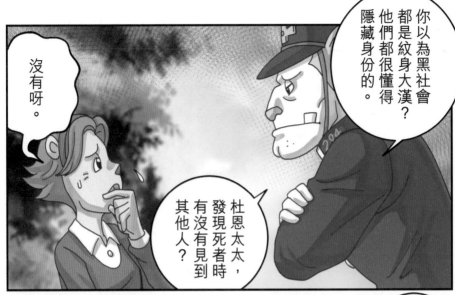

你以為黑社會都是紋身大漢？他們都很懂得隱藏身份的。

沒有呀。

杜恩太太，發現死者時有沒有見到其他人？

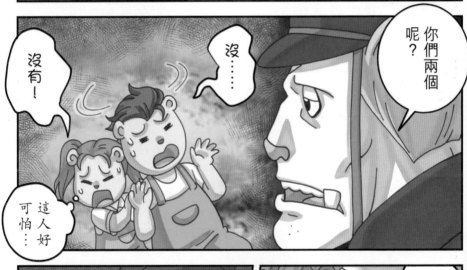

你們兩個呢？

沒……

沒有！

這人好可怕……

咦，我想起了……

想起了什麼？

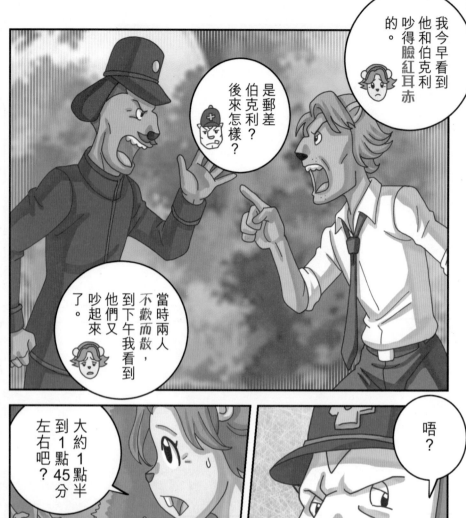

我今早看到他和伯克利吵得臉紅耳赤的。

是郵差伯克利？後來怎樣？

當時兩人不歡而散，到下午我看到他們又吵起來了。

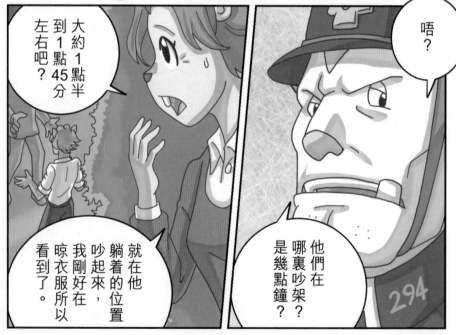

大約1點半到1點45分左右吧？

就在他躺着的位置吵起來，我剛好在晾衣服所以看到了。

唔？

他們在哪裏吵架？是幾點鐘？

294

16

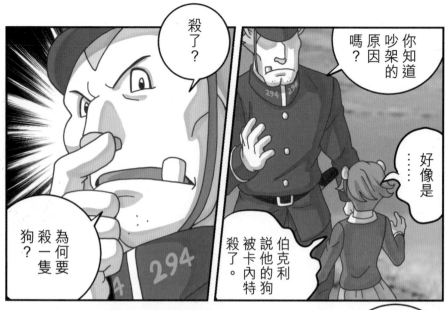

殺了？

你知道吵架的原因嗎？

……好像是

為何要殺一隻狗？

伯克利說他的狗被卡內特殺了。

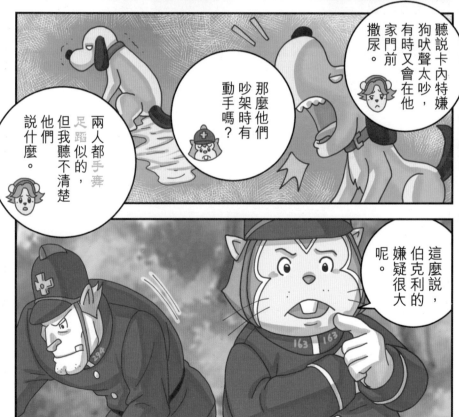

聽説卡內特嫌狗吠聲太吵，有時又會在他家門前撒尿。

那麼吵架時有動手嗎？

兩人都手舞足蹈似的，但我聽不清楚他們説什麼。

這麼説，伯克利的嫌疑很大呢。

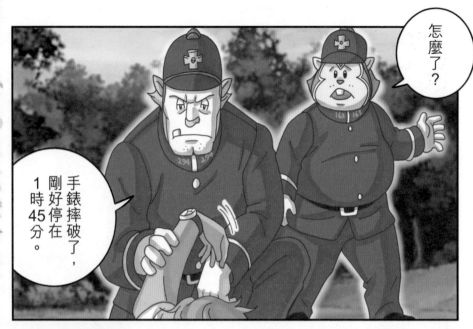

怎麼了？

手錶摔破了，剛好停在1時45分。

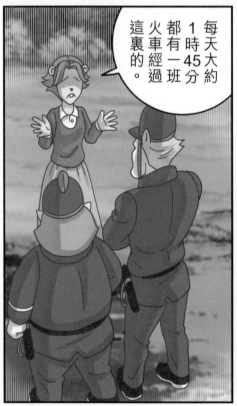

每天大約1時45分都有一班火車經過這裏的。

即是説案發時間在1時45分，跟杜恩太太的證詞吻合。

你們可以去問火車司機啊。

司機？

18

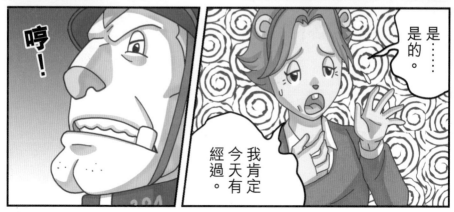

19

等……
等等我！

事不宜遲，
立刻找火車
司機問話！

是警察？

奇克

找我
有事嗎？

火車站

今天約
1時45分，

你的火車
有經過
第19至20號
的路段
嗎？

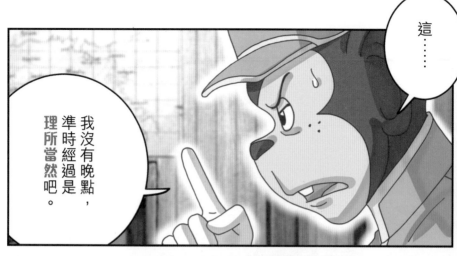

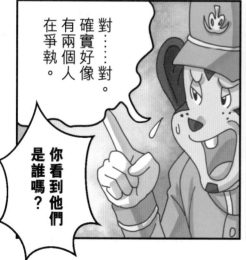

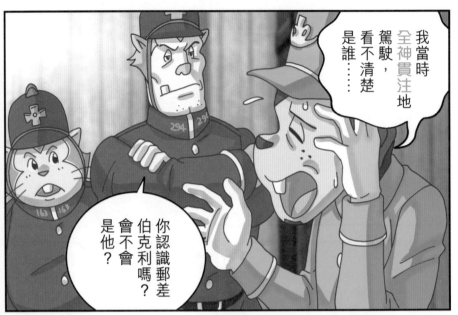

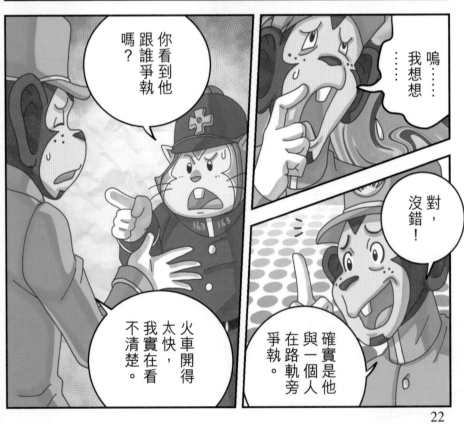

22

好的，謝謝合作。

既然已有人證，我們可以捉拿伯克利了。

……

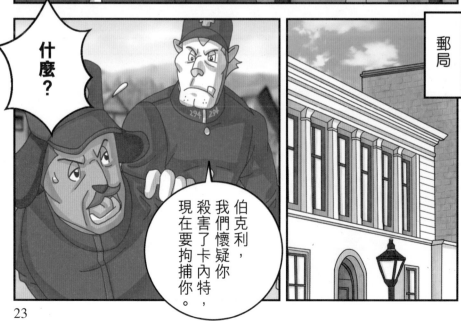

郵局

什麼？

伯克利，我們懷疑你殺害了卡內特，現在要拘捕你。

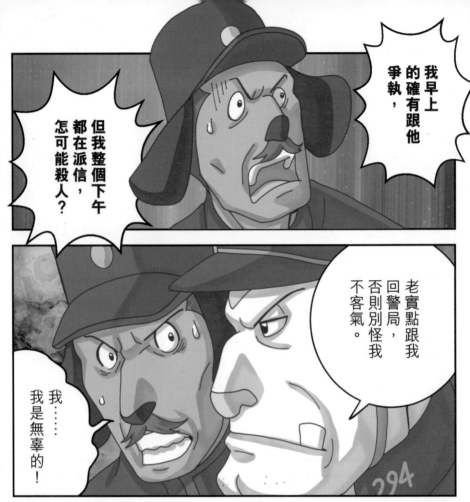

我早上的確有跟他爭執，

但我整個下午都在派信，怎可能殺人？

老實點跟我回警局，否則別怪我不客氣。

我……我是無辜的！

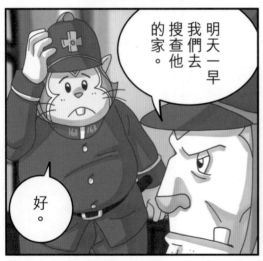

明天一早我們去搜查他的家。

好。

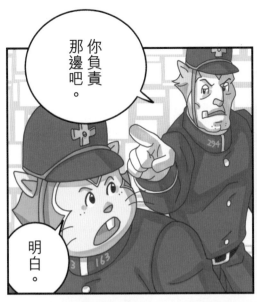

翌日

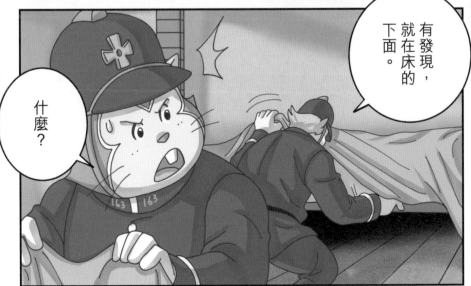

謀財害命

謀奪錢財，害人性命的意思。

例句：一名富商陳屍路旁，經調查後發現是謀財害命，警方立刻下通緝令追捕犯人。

十六畫

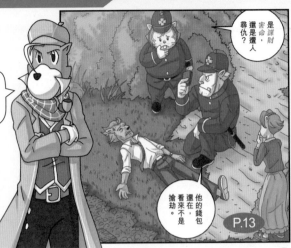

是謀財害命，還是遭人尋仇？

他的錢包還在，看來不是搶劫。

P.13

這裏有十二個調亂了的字可組成三個四字成語，而每個都包含一個「謀」字，你懂得把它們還原嗎？

謀	與	深	老
虎	圖	算	謀
不	皮	謀	軌

我今早看到他和伯克利吵得臉紅耳赤的。

是郵差伯克利？

後來怎樣？

當時兩人不歡而散，他們到下午我看到他們又吵起來了。

P.16

不歡而散

這裏有八個「不～而～」的成語，卻全部被分成兩半，你懂得把它們連接起來嗎？

「散」指分開，意思是跟別人很不愉快地分手。

不言	• •	而遇
不脛	• •	而慄
不得	• •	而喻
不寒	• •	而飛
不辭	• •	而知
不謀	• •	而別
不期	• •	而走
不翼	• •	而合

四畫

例句：特斯拉原是愛迪生的得力助手，後來兩人因薪金問題不歡而散，更發展至影響人類生活的「電流戰爭」。

理所當然

指某事物從道理上看應當如此。

我沒有晚點，準時經過是理所當然吧。

P.21

這……

例句：作為職業運動員，遵照健康菜單飲食，保持強健體魄是理所當然的。

以下四個成語中隱藏了另一個四字成語，你懂得把它找出來嗎？（請圈出答案，但只許在每個成語中圈出一個字。）

理	所	當	然
斷	章	取	義
名	正	言	順
功	成	身	退

全神貫注

我當時全神貫注地駕駛，看不清楚是誰……

你認識郵差伯克利嗎？

會不會是他？

貫注是集中的意思，整句解作高度集中精神。

P.22

這裏有幾個由「全神貫注」發展出來的成語，你能填上正確答案嗎？

半		八	兩	惡	
		全	神	貫	注
		其			
			盈		

例句：駕車必須全神貫注，因此巴士都規定乘客在行車時不能跟司機談話。

觀鳥的女孩

事情就是這樣了。

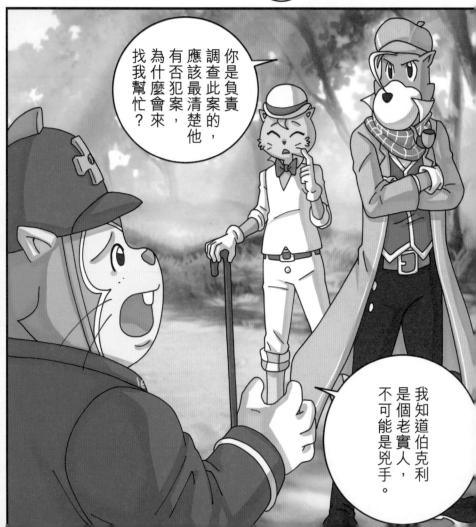

你是負責調查此案的，應該最清楚他有否犯案，為什麼會來找我幫忙？

我知道伯克利是個老實人，不可能是兇手。

既然如此,你應該深入調查為他翻案呀?

其實我們認識多年,這樣做恐怕會被人說濫用職權。況且我也實在找不到新證據……

我盡力而為吧。

謝謝。

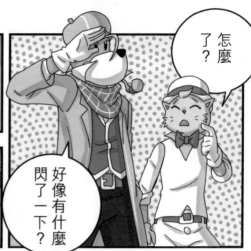
怎麼了？

好像有什麼閃了一下？

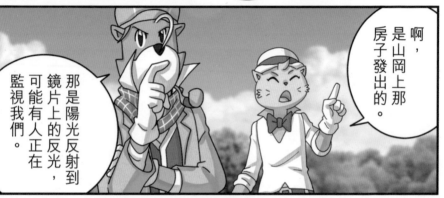
啊，是山岡上那房子發出的。

那是陽光反射到鏡片上的反光，可能有人正在監視我們。

你們先假裝搜證，別望向閃光那邊。

明白了。

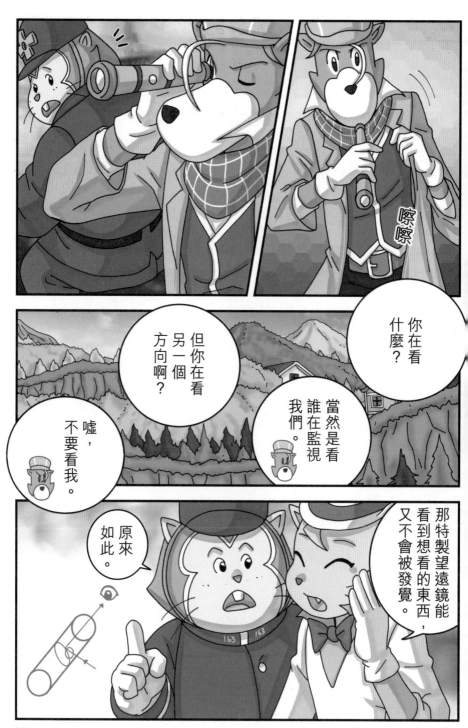

33

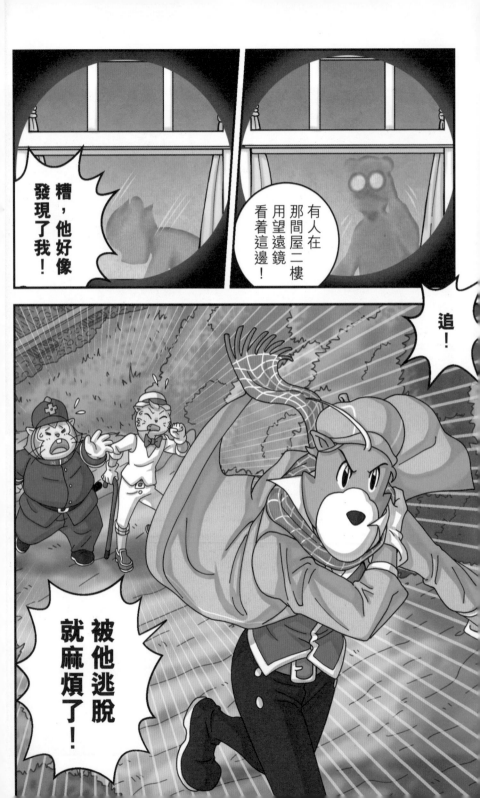

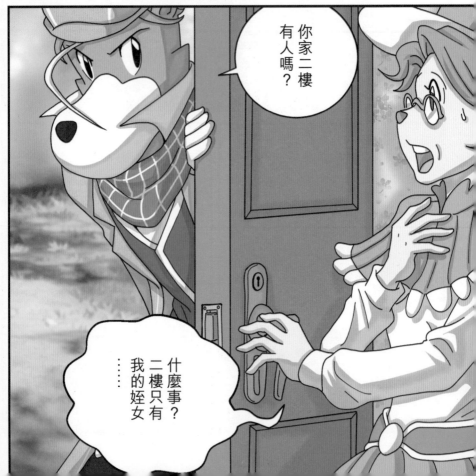

打擾了，請問怎樣稱呼？

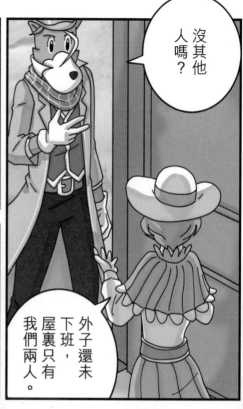

沒其他人嗎？

外子還未下班，屋裏只有我們兩人。

我姓蘭迪。警察先生，到底怎麼了？

説來話長，我們先上二樓看看。

方便的話，讓我們看看好嗎？

可是二樓只有一個小女孩呀。

好的……請跟我上來吧。

她就是我的姪女小曼。

你搜查一下，看看有沒有人匿藏。

好的。

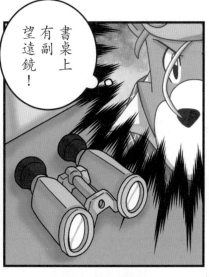

書桌上有副望遠鏡！

……

小妹妹，你好嗎？

對不起，她並非沒禮貌，只是不會說話。

唔？她是聾啞的嗎？

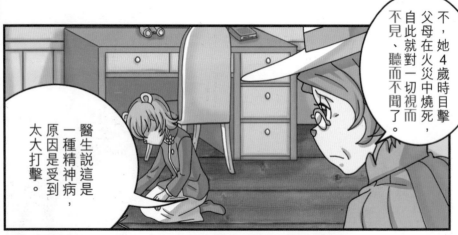

不，她4歲時目擊父母在火災中燒死，自此就對一切視而不見、聽而不聞了。

醫生說這是一種精神病，原因是受到太大打擊。

我搜過所有房間，沒發現其他人。

嗯。

確實有這種病的，患者為了保護自己，拒絕與外界接觸溝通。

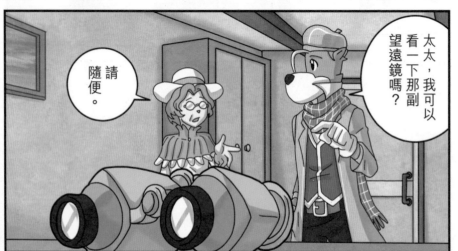

太太，我可以看一下那副望遠鏡嗎？

請隨便。

40

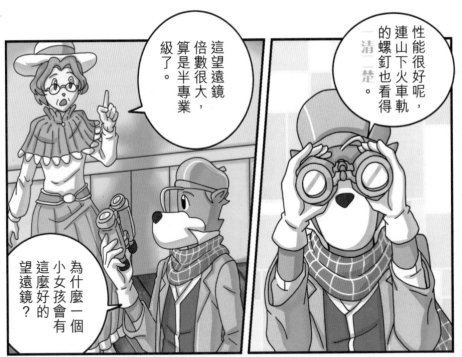

想不到望遠鏡還有這種用途。

……

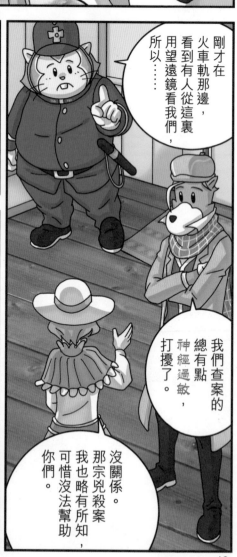

剛才在火車軌那邊，看到有人從這裏用望遠鏡看我們，所以……

我們查案的總有點神經過敏，打擾了。

沒關係。那宗兇殺案我也略有所知，可惜沒法幫助你們。

唔？你説小曼喜歡看窗外風景，她平常在什麼時候看的？

她每天1點吃完午飯，就會站在窗前眺望窗外景色，直至4點左右才休息。

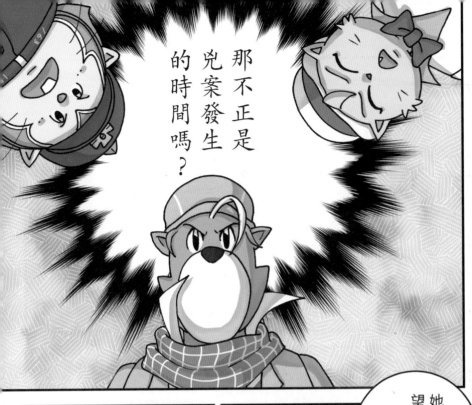

那不正是兇案發生的時間嗎？

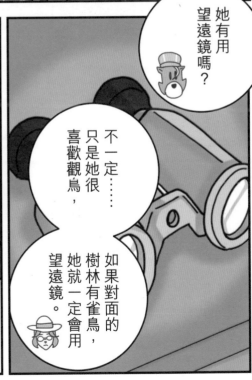

她有用望遠鏡嗎？

不一定……只是她很喜歡觀鳥，如果對面的樹林有雀鳥，她就一定會用望遠鏡。

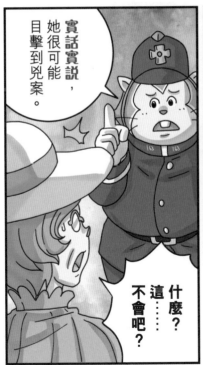

實話實說，她很可能目擊到兇案。

什麼？這……不會吧？

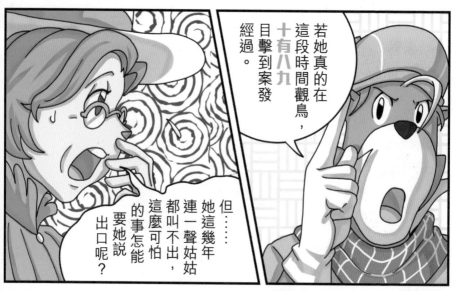

若她真的在這段時間觀鳥，**十有八九**目擊到案發經過。

但……她這幾年連一聲姑姑都叫不出，這麼可怕的事怎能要她說出口呢？

要是強迫小曼，會引致反效果，令她拒絕溝通。

……真傷腦筋

對了，小曼每天都在日記本上記錄看過的東西。

可以借給我們看看嗎？

44

請隨便。

謝謝。

唔……每一頁都寫了日期呢。

背景畫了樹林和房子，還有一輛火車跟幾個路人。

下面列出不同種類的雀鳥，每種旁邊都畫了些短線。

這些線是什麼?

她每看到一隻雀鳥,就會畫一條線作記錄。

為何她要記下雀鳥數目?

我也不清楚,只知道小曼對數字很敏感,也看很多數學遊戲的書。

作為醫生的你怎麼看?

投入不帶感情的數學世界,跟她拒絕溝通的病情是如出一轍的。

唉……這小女孩真可憐。

你知道這圖形有什麼意思嗎?

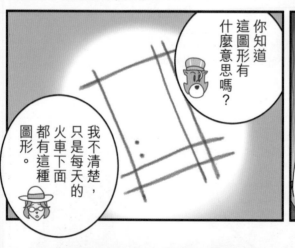

我不清楚,只是每天的火車下面都有這種圖形。

46

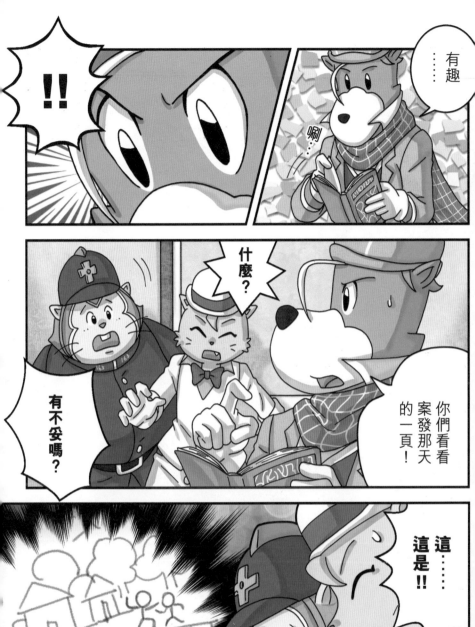

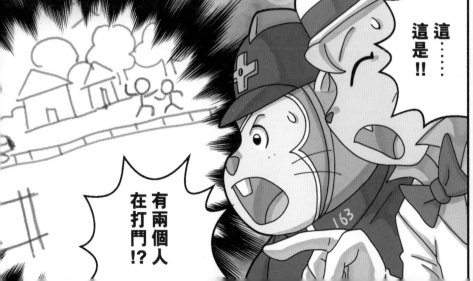

沒錯。

這……

……難道說

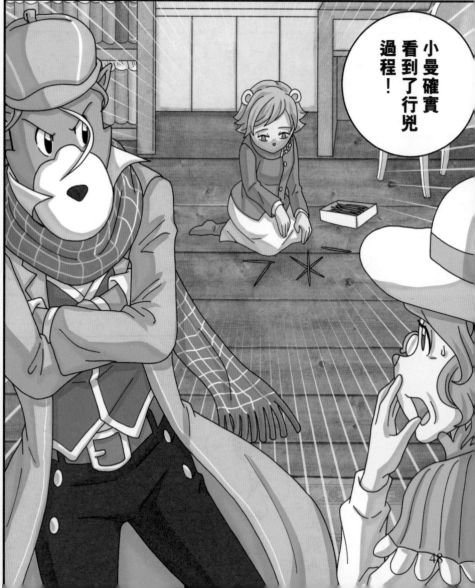

小曼確實看到了行兇過程！

48

説來話長

某些事情非常複雜，難以用幾句話說清楚的意思。

例句：清朝最大貪官和珅，其實並非天性貪婪。説來話長，他剛出仕時是著名的清廉好官……

這裏四個成語都跟「長」有關，請填上空格，完成這個「十」字型填字遊戲吧。

我姓蘭迪，醫察先生，到底怎麼了？

説來話長，我們先上二樓看看。

方便的話，讓我們看看好嗎？

可是二樓只有一個小女孩呀。

好的……請上來跟我上來吧。

P.37

兒
女

來日　　長治久

長命百

神經過敏

P.42

意指某人多疑，凡事都大驚小怪，亦是一種稱為「神經系統過敏」的病症。

例句：曹操逃亡時得到友人收留，豈料神經過敏的他聽到烹調聲以為對自己不利，竟把友人一家都殺掉了。

剛才在火車軌那邊，看到有人從這裏用望遠鏡看我們，所以……

我們查案的總有點神經過敏，打擾了。

沒關係。那宗兒殺案我也略有所知，可惜沒法幫助你們。

這裏有幾個跟身體有關的成語，請在空格填上適當答案。

□□來潮　　病入□□

牽□掛□　　□□塗地

49

實話實説

如實地説出真實的説話。

例句：古代中國有很多忠臣實話實説，指出皇帝的缺點，卻落得悲慘的下場。

實話實説，她很可能目擊到兇案。

什麼？這……不會吧？

P.43

第一、第三個字相同的成語有很多，你懂得這裏四個嗎？請填上答案。

□吉□利　　□歌□泣
□勞□怨　　□歌□舞

十有八九

在十分之中佔了八至九分，表示佔有很大比例，或有極大可能性。

例句：這個人形跡可疑，十有八九是剛才偷走錢包的犯人。

若她真的在這段時間觀鳥，十有八九目擊到案發經過。

P.44

有很多成語含有連續的數字，你能在「一」至「十」中選出正確的數字填上空格嗎？每個數字只可用一次。

略知□□　　□從□德　　□臟□腑
□零□落　　□拿□穩

證言的漏洞

小曼確實看到了行兇過程!

如她有用望遠鏡,說不定還有看到兇手的樣子。

這麼說,小曼就是目擊證人了!

還有其他線索嗎?

可惜她不肯說話,無法出庭作證。

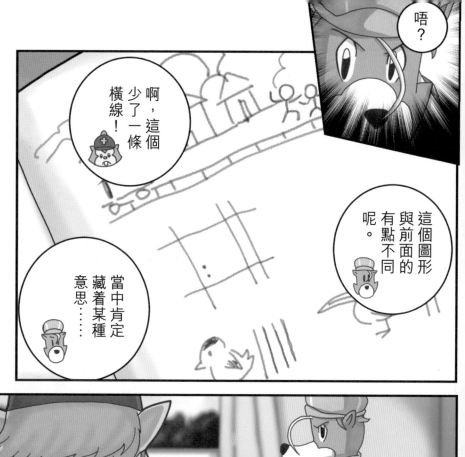

唔？

啊，這個少了一條橫線！

這個圖形與前面的有點不同呢。

當中肯定藏着某種意思……

沃德，你們在幹什麼？

54

哼,私家偵探嗎?

沃德說過聘請我們的事不想被他知道。

這人似乎不太喜歡私家偵探呢。

你怎知道我們在這屋內的?

我看見你們跑進這裏,怕出事就趕過來了。有發現嗎?

算有一點吧……

……就是這樣,這孩子很可能看見案發經過。

55

但她根本不能成為證人，再查下去也是白費功夫的啦。

際際...

她是惟一目擊兇案的人。

我們得想辦法令她說出誰是兇手呢。

56

又是這種圖形？跟日記上的很相似呢。

對，只是中間少了兩點。

……

小曼平時會疊出這種圖形嗎？

我經常陪她玩竹籤，但從未見過她疊出這種圖形……

她為什麼會突然疊出這個圖形？

這跟畫在日記的圖形又有何關係？

哼，直接問她不就好了。

小妹妹，這圖形是什麼意思？可以告訴叔叔嗎？

58

……

你肯說的話，叔叔請你吃糖。

對不起，她就是對別人的說話毫無反應。

哼，這女孩真頑固。

我們總不能強人所難，只好嘗試破解吧。

小曼只對數學有興趣，圖形一定跟此有關。而且我總覺得這圖形好眼熟……

對、對，就這麼辦吧。

留在這裏也問不出什麼，不如我們去查問一下另外兩個證人吧。

單憑一幅意思不明的圖畫就大費周章調查，簡直白費功夫！

沒關係，反正已來了。

對呀，查證一下而已。

查查查！去查個夠吧！

杜恩太太，可以再說一次事發經過嗎？

沒問題，事情是這樣的⋯⋯

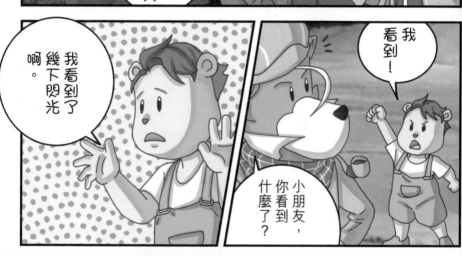

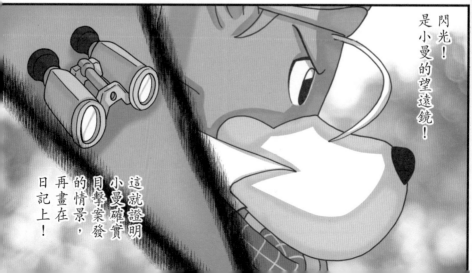

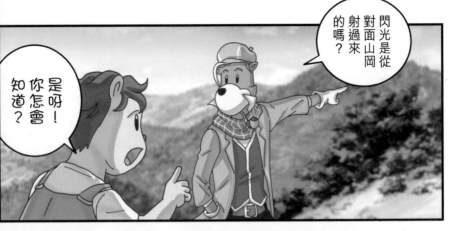

閃光是從對面山岡射過來的嗎？

是呀！你怎麼會知道？

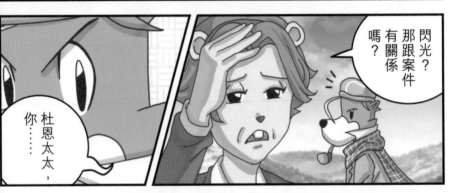

閃光？那跟案件有關係嗎？

杜恩太太，你……

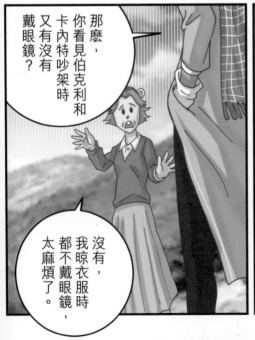

那麼，你看見伯克利和卡內特吵架時又有沒有戴眼鏡？

沒有，我晾衣服時都不戴眼鏡，太麻煩了。

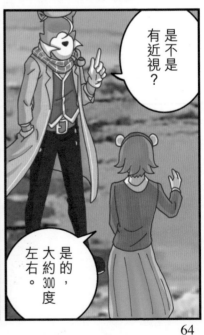

是不是有近視？

是的，大約300度左右。

你沒戴眼鏡，怎能肯定是伯克利與卡內特吵架？

……我確實看到是他們啊。

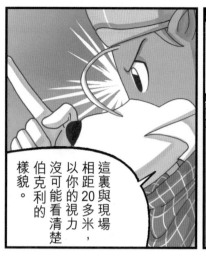

這裏與現場相距20多米，以你的視力沒可能看清楚伯克利的樣貌。

我確實沒看到樣貌。

這……這麼說來……

那就不能一口咬定是他啊。

此案牽涉人命，弄錯是會害死人的。

啊……我不敢肯定是他，只是衣服的顏色跟早上一樣……

衣服顏色一樣？

我不會怪你，因為你見過他們爭執，已先入為主，第二次看見時就自然以為又是他們了。

原來如此。那兇手就不一定是伯克利了。

哼！不肯定就別胡亂作供！

很……很抱歉。

算了！去找下一個吧！

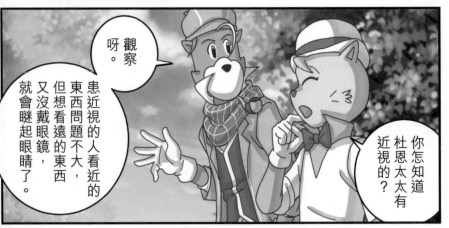

觀察呀。

患近視的人看近的東西問題不大，但想看遠的東西又沒戴眼鏡，就會瞇起眼睛了。

你怎知道杜恩太太有近視的？

福爾摩斯真是觀察入微呢！

算得了什麼？

對，她的證言並未能否定伯克利的嫌疑。

不過若兇手是另有其人，

倒可肯定他的衣服顏色跟郵差服相近。

……嘿，算你有道理。

294 294

我肯定那個人是伯克利！

……你真的肯定是他？

我看得很清楚！

我就説過了吧，他清楚目擊爭執，兇手毫無疑問就是伯克利。

對！

……

火車的駕駛座在車頭的哪一邊？

左邊。

為何這樣問？

?

你坐在車頭左邊,兩人卻在路軌右邊爭執,你真的能看清楚他們的樣貌嗎?

這問題看似普通,但好像有點不對勁?

哈哈,外行人怎會懂。

就算坐在左邊的駕駛座,也能清楚看到他們在右邊爭執的!

一視同仁

「仁」有仁愛的意思，原意是對所有百姓都施以同等的仁愛之心。現在泛指對人對事都同等看待，不分親疏貴賤。

例句：父母對待子女必須一視同仁，否則只會招致嫉妒，損害兄弟姊妹之間的感情。

徇私枉法

「徇」解作順從，「枉」則有違背之意。全句是指因為私情而違背了法律。

例句：人皆有情，所以必須定立一些制度，才可防止有執法者徇私枉法。

這裏四個「～～同～」的成語，請從「工、慶、享、歸」中選出正確答案填上。

普天同□
殊途同□
異曲同□
有福同□

P.60

怎能因為朋友關係而徇私枉法？

判他有罪有什麼問題？身為警察要一視同仁呀！

這……

第一、三個字相反的成語有很多，你懂得這八個嗎？請從「同/異、深/淺、先/後、弱/強、死/活、南/北、冷/熱、朝/暮」中選出正確答案。

□入□出
□禮□兵
□肉□食
□床□夢

□思□想
□轅□轍
□嘲□諷
□去□來

71

強人所難

「強」是勉強，指勉強別人做一些他不能做，或不願意做的事情。

例句：受到欺凌的小孩都會留下心理創傷，我們不能強人所難，逼他們說出事情經過。

這裏四個成語，各自都缺了一個字，你懂得嗎？

強□之末
□人憂天
眾望所□
排除□難

P.59

這圖形好眼熟……而且我總覺得圖形一定跟此有關。小曼只對數學有興趣，

我們總不能強人所難，只好嘗試破解吧。

一口咬定

一口咬住不放開，比喻堅決不改變自己的看法。

例句：比賽仍未完結，不能一口咬定領先的一方必定取勝。

你懂得這四個由「一口咬定」延伸出來的成語嗎？請填上正確答案。

我確實看到樣貌。

P.65

一跟早上衣服的顏色是他，我不敢肯定，只是一樣……

此案牽涉人命，弄錯是會害死人的。

那就不能一口咬定是他啊。

```
        一
信  口      黃
    咬
蓋  定  論
彌
        行
```

圖案的秘密

你說謊!

什麼?我哪有!

你別含血噴人!

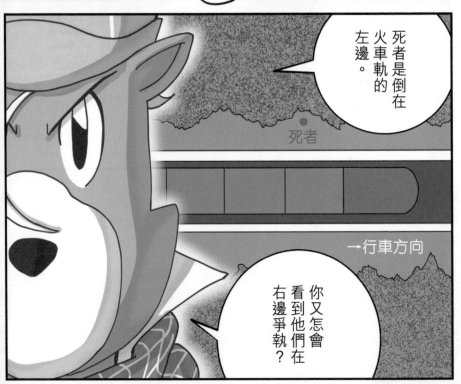

死者是倒在火車軌的左邊。

死者

→行車方向

你又怎會看到他們在右邊爭執?

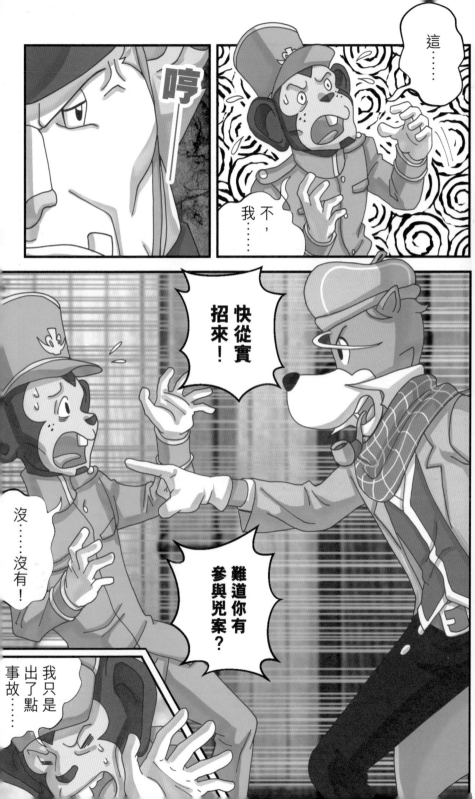

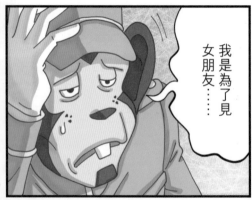

我是為了見女朋友……

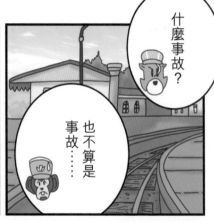

什麼事故?

也不算是事故……

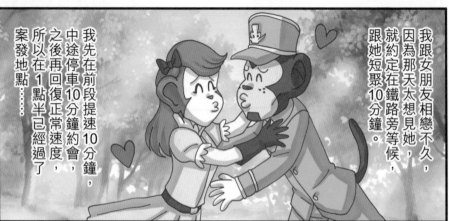

我跟女朋友相戀不久,因為那天太想見她,就約定在鐵路旁等候,跟她短聚10分鐘。

我先在前段提速10分鐘,中途停車10分鐘約會,之後再回復正常速度,所以在1點半已經過了案發地點……

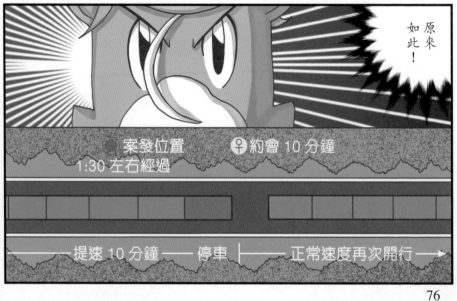

原來如此!

案發位置　♀約會 10 分鐘

1:30 左右經過

—— 提速 10 分鐘 —— 停車 |　正常速度再次開行 —→

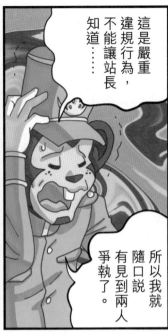

這是嚴重違規行為，不能讓站長知道……

所以我就隨口說有見到兩人爭執了。

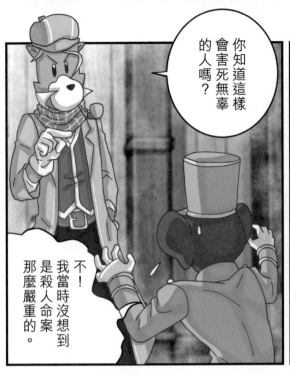

你知道這樣會害死無辜的人嗎？

不！我當時沒想到是殺人命案那麼嚴重的。

那為什麼你得知實情後也沒說出真相？

這個……

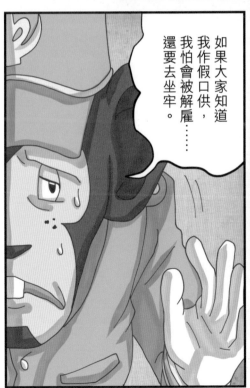

如果大家知道我作假口供，我怕會被解雇……還要去坐牢。

豈有此理！
竟敢騙我？
你死定了！

我不是故意的！
只是……

雖然奇克有錯，但布烈治也有責任吧。

你認識郵差伯克利嗎？

你坐在車頭左邊……

首先，布烈治不應說出疑犯名字，讓證人有機可乘作假口供。

其次，他沒有像福爾摩斯那樣，不經意地測試證供的可信性。

哼！

算吧，罵他也沒用，最重要是澄清事實。

就算推翻了證言，還有在伯克利家中搜到的證物啊！

是的。

但小曼的證言是關鍵，只要能解讀圖形的意思，就可揪出兇手了。

但怎樣解讀呢？

⋯⋯仍未有

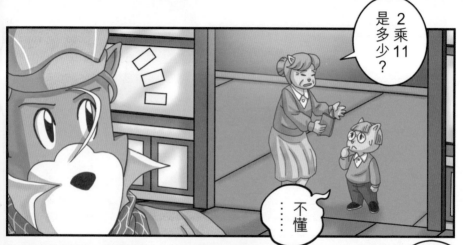

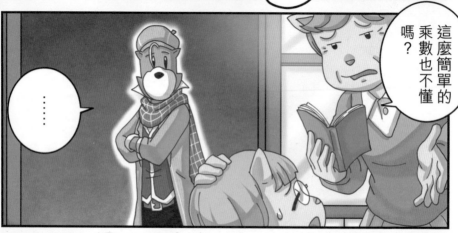

80

怪不得似曾相識,我曾經玩過這數學遊戲的。

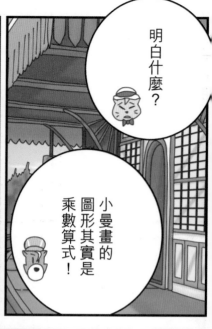

明白什麼?

小曼畫的圖形其實是乘數算式!

我來說明一下。

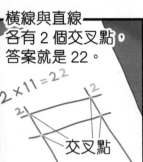

橫線與直線
各有 2 個交叉點，
答案就是 22。

$2 \times 11 = 22$

交叉點

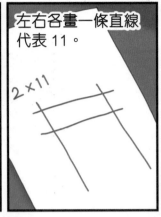

左右各畫一條直線
代表 11。

2×11

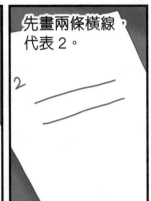

先畫兩條橫線，
代表 2。

2

只要畫幾條線，就能算出乘數的答案了。

啊，真神奇！

……

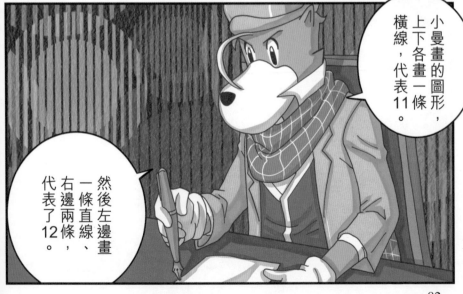

小曼畫的圖形，上下各畫一條橫線，代表 11。

然後左邊畫一條直線、右邊畫兩條，代表了 12。

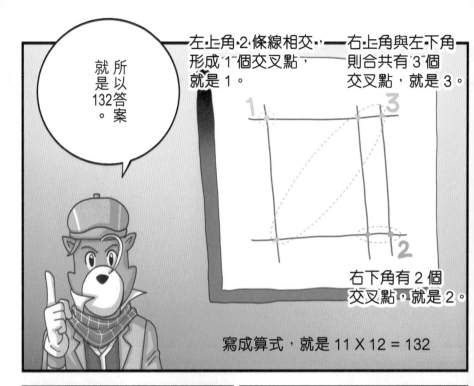

左上角 2 條線相交，形成 1 個交叉點，就是 1。

右上角與左下角則合共有 3 個交叉點，就是 3。

所以答案就是 132。

右下角有 2 個交叉點，就是 2。

寫成算式，就是 $11 \times 12 = 132$

我們對照一下她在其他日子畫的圖形吧。

她在火車下面畫這個圖形有什麼意思？

重點不是圖形，是數字。

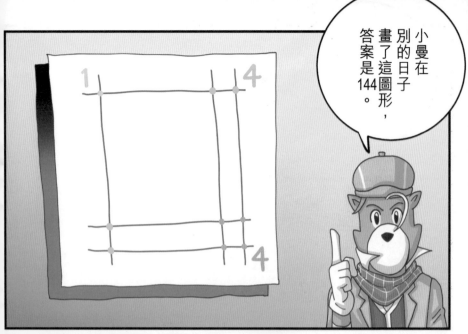

小曼在別的日子畫了這圖形，答案是144。

小曼的圖形還畫了兩點吧。

啊對，差點忘了。

這兩個數字跟火車有甚麼關係？

車卡數目又沒有那麼多……

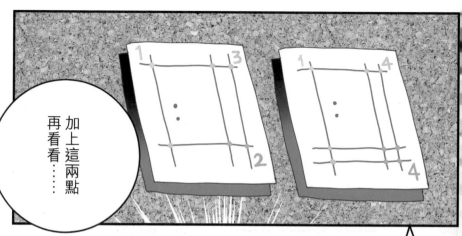

加上這兩點再看看⋯⋯

我明白了！

什麼時間？

是時間！

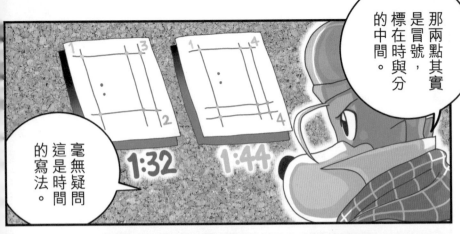

那兩點其實是冒號，標在時與分的中間。

毫無疑問這是時間的寫法。

1:32　1:44

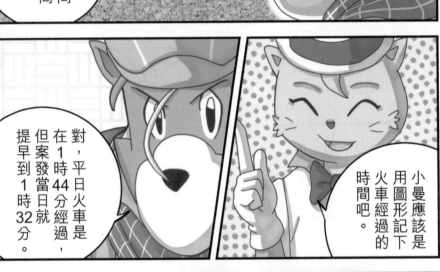

對，平日火車是在1時44分經過，但案發當日就提早到1時32分。

小曼應該是用圖形記下火車經過的時間吧。

沒錯吧？跟你說的一樣啊。

是、是的。

86

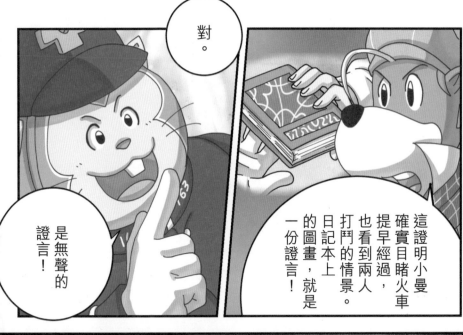

哼，巧合而已！哪有這種計算方法！

我沒時間跟你們胡謅！

你的拍檔也真是冥頑不靈。

他就是這麼固執，我也沒他辦法。

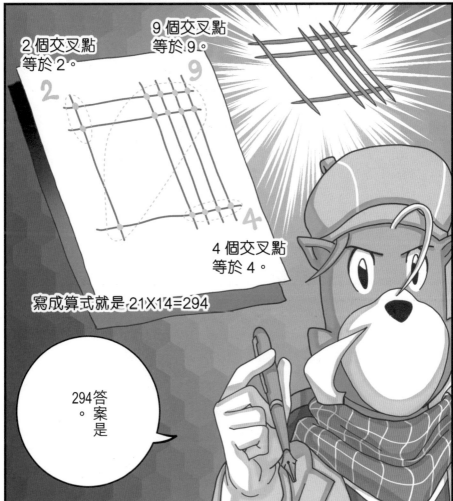

如果加上冒號變成2:94，根本不是時間啊。

難道跟時間無關，真的只是巧合？

不。

小曼對數字很執着，如果必須加上冒號，她一定會想辦法加上去的。

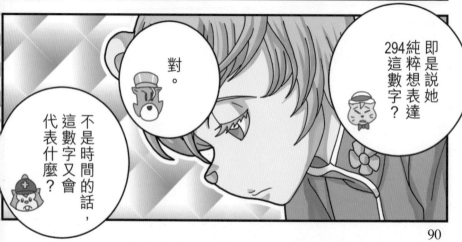

即是說她純粹想表達294這數字？

對。

不是時間的話，這數字又會代表什麼？

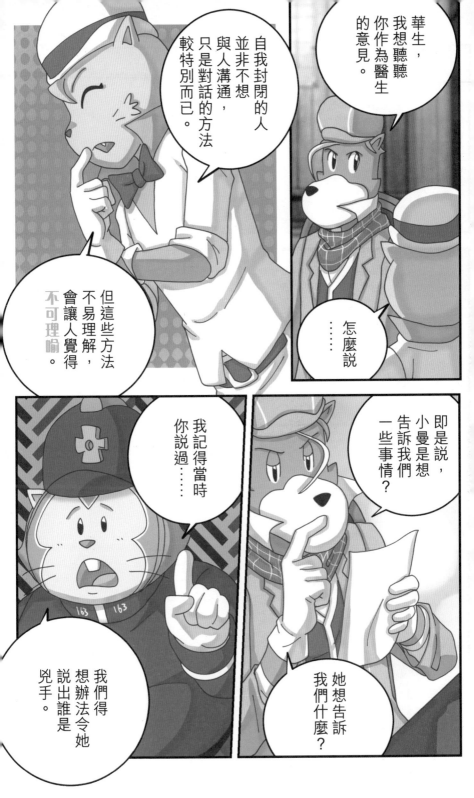

華生，我想聽聽你作為醫生的意見。

自我封閉的人並非不想與人溝通，只是對話的方法較特別而已。

……怎麼說

但這些方法不易理解，會讓人覺得不可理喻。

即是説，小曼是想告訴我們一些事情？

她想告訴我們什麼？

你説過……我記得當時

我們得想辦法令她説出誰是兇手。

難道她是在回應我的問題？

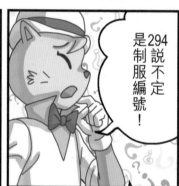

說不定是制服編號！294

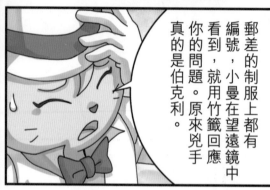

郵差的制服上都有編號，小曼在望遠鏡中看到，就用竹籤回應你的問題。原來兇手真的是伯克利。

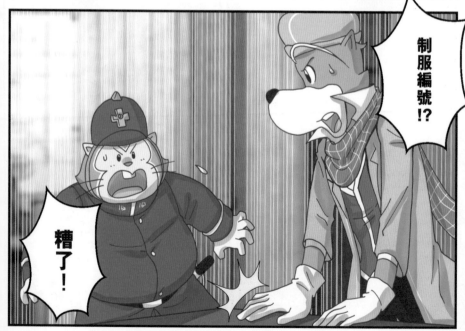

制服編號！？

糟了！

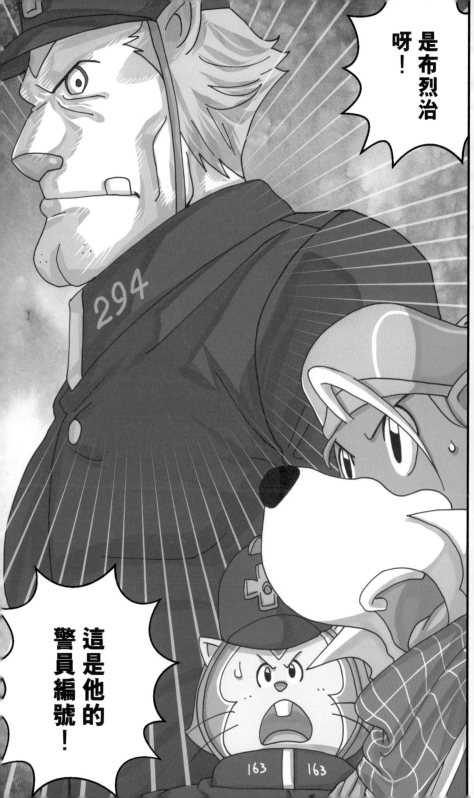

似曾相識

好像曾經認識過，說明對眼前的事物感到熟悉，又未能真切地想起來。

例句：人們有時候來到陌生的地方，卻突然有種似曾相識的感覺，這現象稱為「既視感」。

這是一個以四字成語來玩的語尾接龍遊戲，大家懂得如何接上嗎？請填上空格。

似曾相識□□馬□□瞻□□後

冥頑不靈

「冥頑」是愚蠢、頑固之意，指某人愚昧無知，又頑固不懂得靈活變通。

例句：即使很多朋友已經告誡過那女孩，以她的能力不適合在演藝圈發展，但她卻冥頑不靈地亂闖，結果碰了一臉子灰。

有很多成語以「不」字把兩個相反的意思串聯起來，你懂得把以下幾個連接起來嗎？

從容・　　・不阿
大惑・　　・不清
大逆・　　・不忘
放蕩・　　・不斷
剛正・　　・不羈
糾纏・　　・不解
連綿・　　・不道
念念・　　・不迫

94

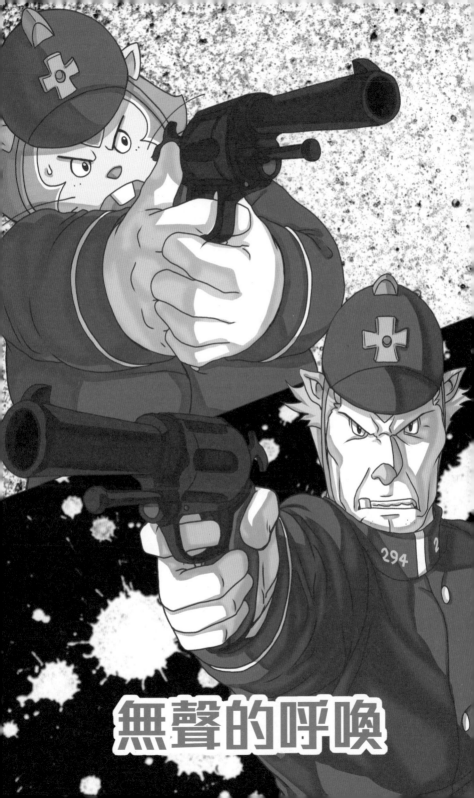

無聲的呼喚

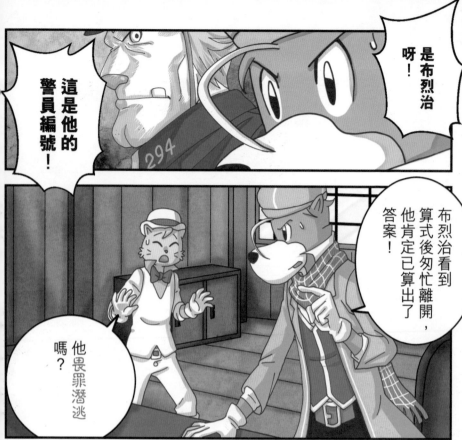

呀！是布列治

這是他的警員編號！

294

布列治看到算式後匆匆忙忙離開，他肯定已算出了答案！

他畏罪潛逃嗎？

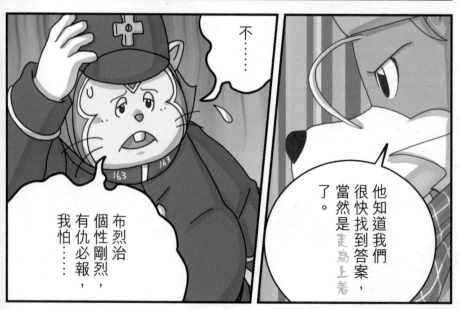

不……

163

布列治個性剛烈，有仇必報，我怕……

他知道我們很快找到答案，當然是走為上着了。

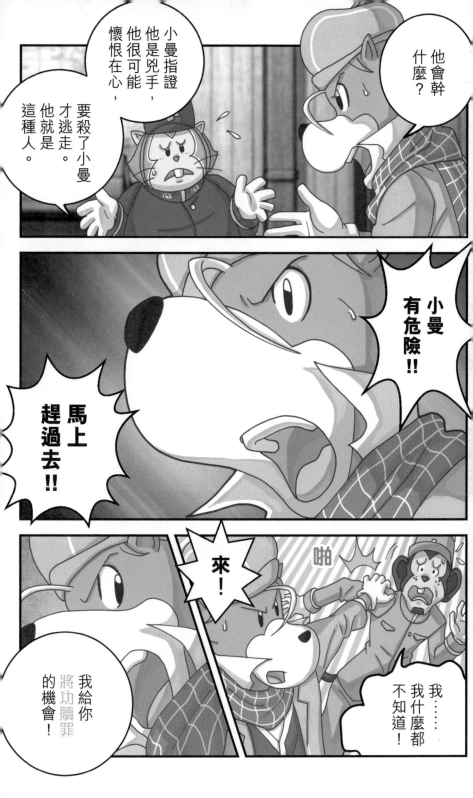

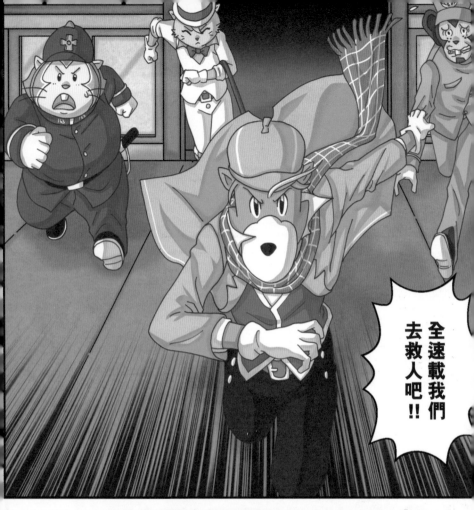

全速載我們去救人吧！！

布烈治有配槍，我們得加倍小心。

可惜我們沒想到要追捕犯人，沒帶槍在身。

小曼在他手上，我們即使有槍，也會投鼠忌器。

現在只能隨機應變，總之救人要緊！

火車減速了，我先過去看看情況。

隆隆⋯⋯　隆隆⋯⋯

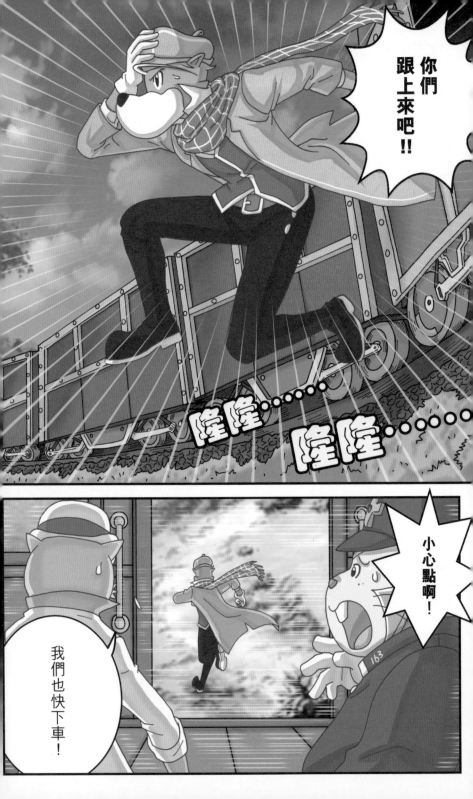

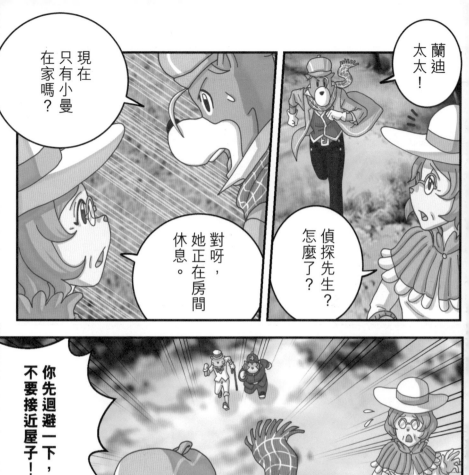

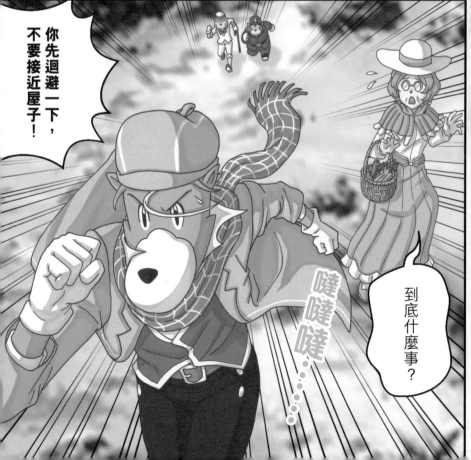

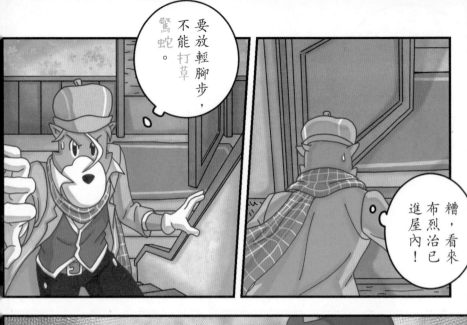

你逃不掉的，快放了小曼！

休想！

現在該怎麼辦？

我們來聲東擊西吧。

沃德，你在門口大聲引開他的注意，我沿水管攀上二樓。

好的，就這麼辦吧。

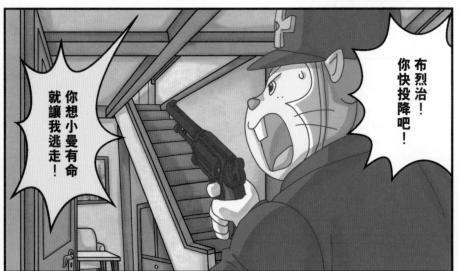

布烈治！你快投降吧！

你想小曼有命就讓我逃走！

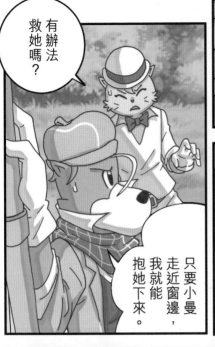

有辦法救她嗎?

只要小曼走近窗邊,我就能抱她下來。

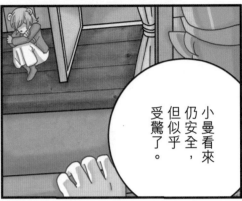

小曼看來仍安全,但似乎受驚了。

可是小曼不懂與人溝通,如何令她走近窗邊啊?

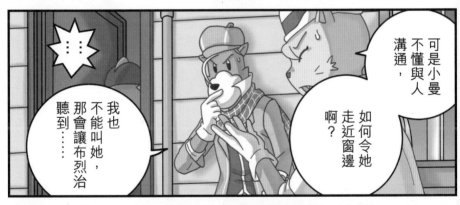

我也不能叫她,那會讓布烈治聽到......

對了!

我還有這個!

咔

望遠鏡？你做什麼？

幸好這裏有一塊小鏡子，可以用來吸引小曼注意。

好的。

你假意說要上去，引布烈治出來，我趁機嘗試救出小曼。

休想逃，我現在就上來抓你！

混帳！給我滾！

布烈治暫時被引開了，我要速戰速決！

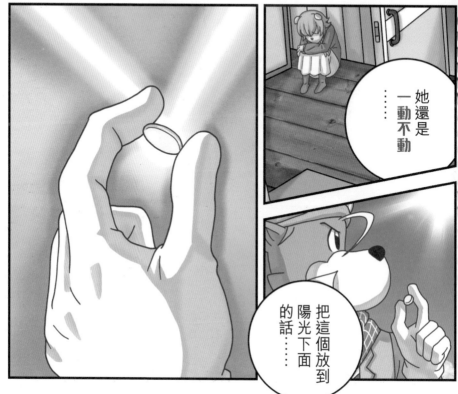

她還是一動不動……

把這個放到陽光下面的話……

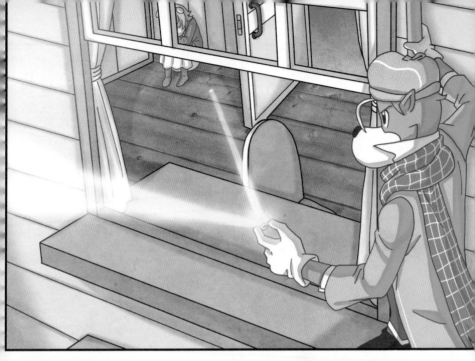

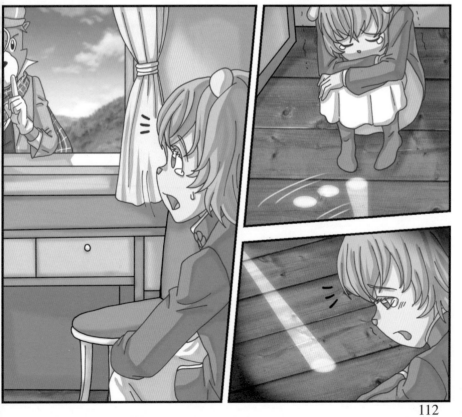

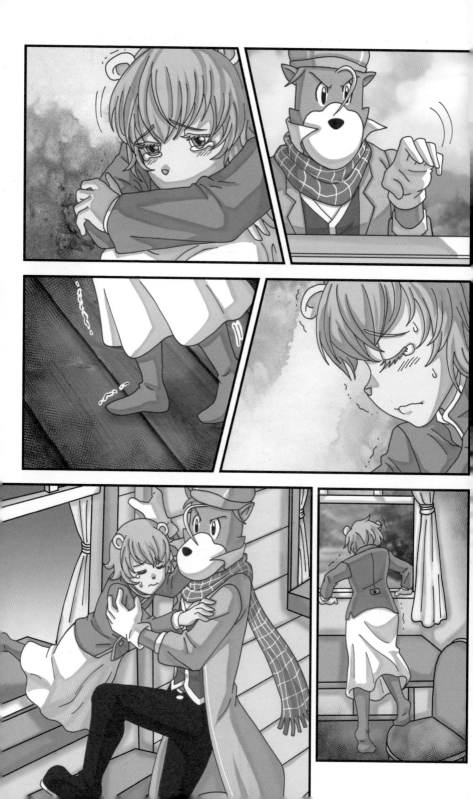

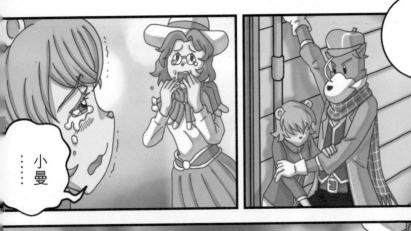

成功了!

小曼……

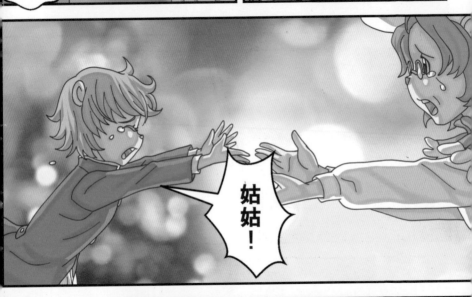

姑姑!

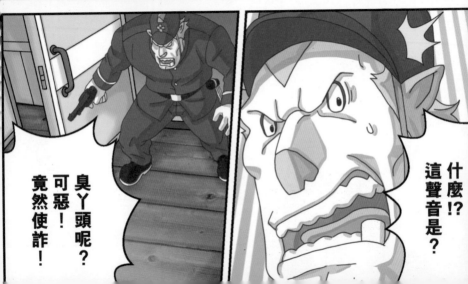

什麼!?這聲音是?

臭丫頭呢?可惡!竟然使詐!

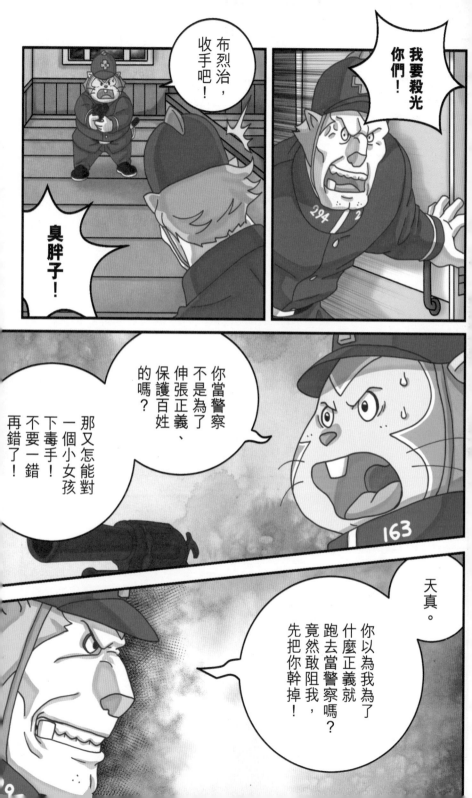

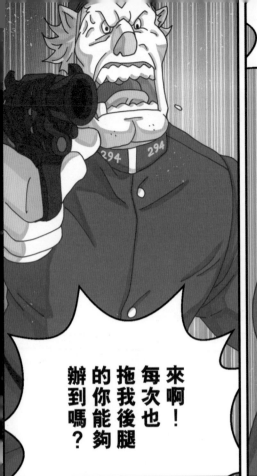

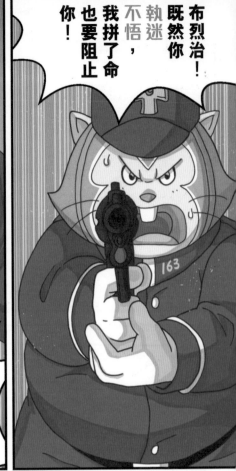

想不到……

敗給……
臭胖子……

嗡!!

我竟然……

沃德!你沒事吧?

只是擦傷而已。
不過布烈治……
我是逼不得已
才開槍的。

他傷得太重，已經返魂乏術。

......

謝謝你們救了小曼。

蘭迪太太，聽到剛才小曼向你叫了一聲嗎？

真的嗎？你是不是叫我......了？

對呀，我也聽到

沃德發了電報來報告呢。

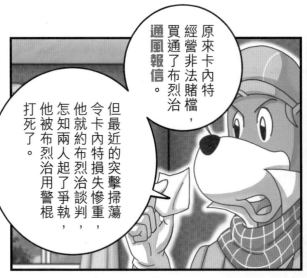

原來卡內特經營非法賭檔，買通了布烈治通風報信。

但最近的突擊掃蕩令卡內特損失慘重，他就約布烈治談判，怎知兩人起了爭執，他被布烈治用警棍打死了。

嘿。

不過他得悉杜恩太太認錯人後，竟順水推舟冤枉郵差伯克利殺人。

看來這是沒有預謀的衝動殺人啊。

而且他故意透露疑犯名字，誘導奇克作假證供。

又利用警察身份，乘搜屋之便插贓嫁禍。

最後更想殺小曼，顯示他只是個為脫罪而不擇手段的大壞蛋。

幸好沃德找你去調查，才沒讓他逍遙法外。

這次他知法犯法令警隊聲譽大損，所以作為警察不但要執行法律，更須要嚴守法律啊。

沃德說他見過布烈治與卡內特見面，早就有所懷疑了。

而且全賴他的勇氣，我們才可在槍戰中全身而退。

有沃德這種警察為民除害，實在是百姓之福呀。

無聲的呼喚
完

投鼠忌器

P.99

想投擲東西趕走老鼠，卻怕打中旁邊的器皿。比喻想除去眼前的壞蛋，卻有顧忌下不了手。

可惜沒想到我們要追捕犯人，沒帶槍在身。

例句：劫匪挾持着多名人質，令警方投鼠忌器，未能立刻進攻。

小曼在他手上，我們即使有槍，也會投鼠忌器。

現在只能隨機應變，總之救人要緊！

以下四個成語中隱藏了另一個四字成語，你懂得把它找出來嗎？請圈出答案。

投鼠忌器
瓜田李下
世外桃源
感恩圖報

執迷不悟

「執」解作堅持，意為堅持一些錯誤而不醒悟。

例句：儘管大部分員工反對，但那公司老闆仍然執迷不悟，堅持擴張店鋪，最終欠下巨債。

布烈治！既然你執迷不悟，我拼了命也要阻止你！

來啊！每次也拖我後腿的你能夠辦到嗎？

P.116

這裏四個成語都欠了一個字，請在空格填上正確答案。

執一而□
鬼迷心□
食古不□
□然大悟

科學小知識①

【望遠鏡】

　　在本案中，望遠鏡是破案的關鍵。那麼，望遠鏡為什麼可以看得那麼遠呢？原來，望遠鏡鏡分開普勒式和伽利略式兩種，前者的目鏡和物鏡都是凸透鏡，後者的物鏡則是凸透鏡，而目鏡是凹透鏡。

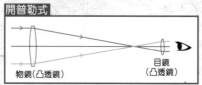

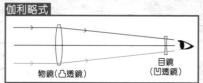

　　以開普勒式望遠鏡為例，物鏡（凸透鏡）會把光線折射，令光線在焦點上會聚起來。當由光線會聚而成的「像」通過焦點後，就會上下倒轉。這時，如通過一塊目鏡（凸透鏡）去看，會看到放大了和倒轉了的「像」。不過，只須用幾塊目鏡構成一組透鏡（中繼透鏡組），利用光線折射的原理，把倒轉了的「像」再倒轉過來就行了。

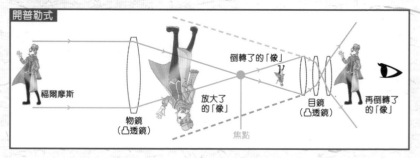

124

科學小知識②

【特務望遠鏡】

　　福爾摩斯在兇案現場觀察周圍環境時，手持的是有**側望功能**的特務望遠鏡。這種望遠鏡的結構其實並不複雜，只不過在望遠鏡中，加裝了一塊**反射鏡**（平面鏡）而已。

　　如圖所示，只按下**轉換鍵**令反射鏡彈出，阻擋了進入前面物鏡的影像（光線）後，再打開鏡筒的**側門**，讓影像（光線）通過**側面物鏡**進入望遠鏡內，然後再通過平面鏡的反射，把影像（光線）通過目鏡，傳送到觀看者的眼中。這樣，觀看者就可以在神不知鬼不覺下，進行監視的任務了。

望遠鏡透視圖

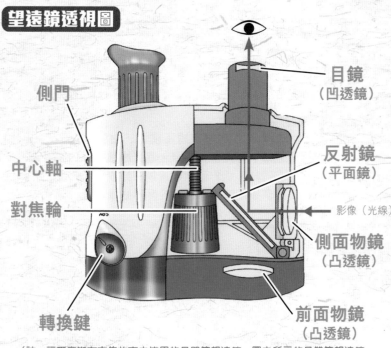

目鏡
（凹透鏡）

側門

中心軸

對焦輪

反射鏡
（平面鏡）

影像（光線）

側面物鏡
（凸透鏡）

轉換鍵

前面物鏡
（凸透鏡）

（註：福爾摩斯在本集故事中使用的是單筒望遠鏡，圖中所示的是雙筒望遠鏡，但原理是一樣的。）

科學小知識③

【近視】

在本案中，由於杜恩太太因為沒有戴近視眼鏡而認錯兇手，幾乎冤枉了好人。那麼，近視又是什麼呢？其實，近視是一種**視力缺陷**，有近視的人，近的東西看得清，遠的東西卻看不清。

但為什麼會這樣呢？原來，要看得清楚景物，景物的**影像**（光線）必須投射在**視網膜**上才行。如果眼球的晶狀體折光力過強，或晶狀體與視網膜的距離過長，那麼，進入眼球的影像（光線）就只能投射到視網膜的前方，沒法投射在視網膜上，形成近視。

近視眼球的橫切面

景物

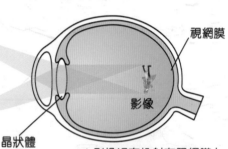

視網膜

影像

晶狀體

▲影像沒有投射在視網膜上，卻投射在視網膜前方，形成近視。

【近視眼鏡與凹透鏡】

如有近視，可以配戴近視眼鏡來矯正視力。由於近視眼鏡由**凹透鏡**製成，其中央部分較薄，邊緣部分較厚，當光線透過凹透鏡進入眼睛時，它形成的影像會**向後移**，令影像剛好投射在視網膜上，令人看到清晰的影像。當然，要達到這個效果，眼鏡的度數必須準確才行。

近視的修正

晶狀體

視網膜

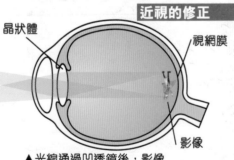

影像

眼鏡

▲光線通過凹透鏡後，影像準確地投射在視網膜上。

數學小遊戲

本故事中，用橫線和直線相交叉計算乘數的方法很有趣吧。這個方法，還可用在含有0的乘數和3位數乘3位數中呢。

含有0的乘數計法：

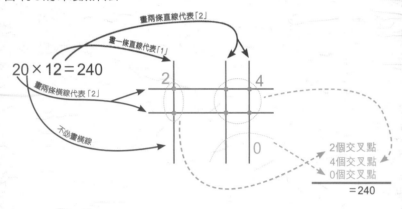

$20 \times 12 = 240$

畫兩條直線代表「2」
畫一條直線代表「1」
畫兩條橫線代表「2」
不必畫橫線

2 4 0

2個交叉點
4個交叉點
0個交叉點
= 240

3位數乘3位數的計法：
$122 \times 112 = 13664$

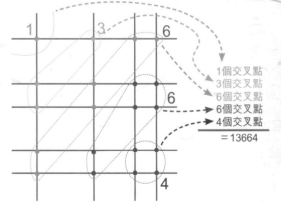

1 3 6 6 4

1個交叉點
3個交叉點
6個交叉點
6個交叉點
4個交叉點
= 13664

第10集　無聲的呼喚

原著人物：柯南・道爾
（除主角人物相同外，本書故事全屬原創，並非改編自柯南・道爾的原著。）

原著&監製：厲河　　　　**人物造型：余遠鍠**

漫畫：月牙

總編輯：陳秉坤　　編輯：羅家昌

設計：葉承志、麥國龍 、黃卓榮

出版
匯識教育有限公司
香港柴灣祥利街9號祥利工業大廈2樓A室

承印
天虹印刷有限公司
香港九龍新蒲崗大有街26-28號3-4樓
電話：(852)3551 3388　　傳真：(852)3551 3300

發行
同德書報有限公司
九龍官塘大業街34號楊耀松（第五）工業大廈地下

第一次印刷發行

翻印必究
2020年12月

想看《大偵探福爾摩斯》的
最新消息或發表你的意見，
請登入以下facebook專頁網址。
www.facebook.com/great.holmes

網上選購方便快捷　　購滿$100郵費全免
詳情請登網址 www.rightman.net